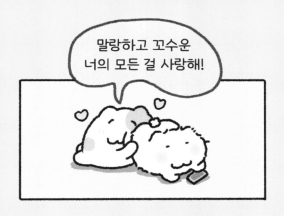

쫀득 쫀득 말랑말랑

냥냥몬 스티커북

일상에 무해한 행복을 드려요

한 그루의 나무가 모여 푸른 숲을 이루듯이
청림의 책들은 삶을 풍요롭게 합니다.

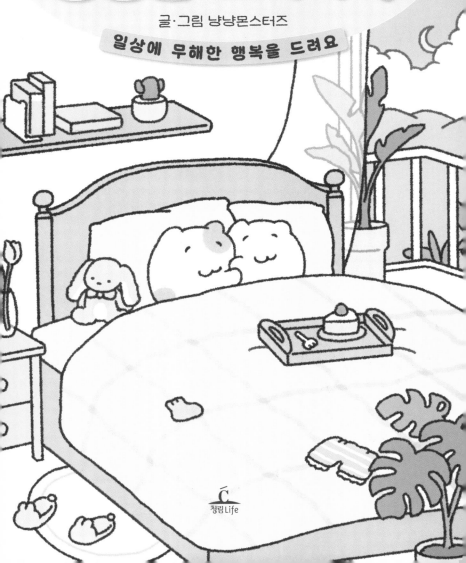

쫀득 쫀득 말랑 말랑
냥냥몬 스티커북

글·그림 냥냥몬스터즈

일상에 무해한 행복을 드려요

청림Life

차례

우리의 첫 만남

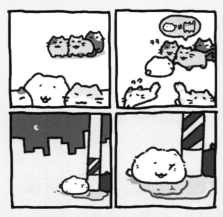

어느 날 지구로 떨어진 몬스터, 냥냥몬.
사람들에게 사랑받기 위해 고양이로 변신하지만,
완벽한 모습으로 변하지 못해 따돌림을 당하게 돼요.

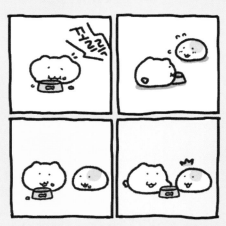

짧은 꼬리, 동글동글한 귀, 둥근 몸. 하지만 뭐 어때?
혼자서도 씩씩하게 밥도 잘 먹어요.
그때 어디선가 들려오는 '꼬르륵' 소리!
그리고 발견한 나와 비슷한 모습의 너.

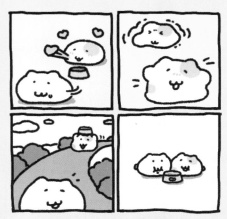

왠지 우리는 인연인 것 같아.
너와 함께라면 매일매일이 행복할 것 같은
기분 좋은 예감!

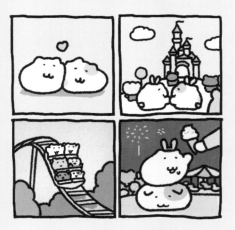

우리는 냥떡궁합 냥냥몬스터즈!
너랑 있으니까 얼렁뚱땅 행복해져 버렸다.

냥냥이를 소개합니다

자기소개서				
	이름	냥냥이		
	생일	6월 1일		
	키	78cm	몸무게	비밀
	MBTI	ENFJ	혈액형	O형
출신	냥냥별 03-2			
특기	밥 맛있게 먹기!			
취미	몬이랑 디저트 맛집 탐방			
좋아하는 것	몬이, 딸기생크림 케이크			
가장 기뻤을 때	높은곳에서 몬이가 안아서 내려줬을때			
별명	냥이, 말랑이, 냐냐			
나의 장단점	장점: 확가나두 귀엽따 단점: X			
꿈	귀여움으로 지구 정복하기			
하고 싶은 말	지구 사람들이 행복했음 좋겠다			

몬이를 소개합니다

자기소개서			
	이름	몬이	
	생일	10월 18일	
	키	83cm	몸무게 19.8kg
	MBTI	INTJ → ENTJ	혈액형 O형
출신	노바행성 08-1		
특기	음식 맛있게 요리하기		
취미	냥냥이랑 건 맛집 리스트업 하기		
좋아하는 것	냥냥이 영영이		
가장 기뻤을 때	냥냥이가 처음 사랑한다고 해줬을 때♡		
별명	얼룩이		
나의 장단점	장점 : 사랑꾼 단점 : 불도저		
꿈	냥냥이와 영원히 사랑하기		
하고 싶은 말	냥냥이랑 평생 행복하게 살거야		

1장

우리 집에 놀러 와

온전히 이 순간을 간직하고 싶어

꼬수운 너는 정말 귀여워

한순간도 놓치지 않을 거야

MEO HOUSE

네가 없으면 잠이 안 온단 말이야

비몽사몽

너의 모든 부분을 좋아해

말
ㅣ
랑

뚠뚠

넌 나의 말랑 쿠션이야

너의 꼬순내를 맡으면 힘이 나

옆에 있는 것만으로 든든해,
마음이 가득 차

냥이야 안녕! 나 묜이야. 그동안 너와
맛있는 첫트를 먹은 나날들이 너무 행복했어!
나와 평생 맛있는 거 먹고 이쁜 곳 놀러 가자.
내가 너의 행복한 미래를 책임질게!
우리가 행복한 만큼 살이 계속 쪄나 봐.
우리의 행복으로 우리는 금방 1,000 kg이 될 거야.

내가 숨이 쪄도, 너가 살이 쪄도
모든 것이 변해도 우리의 사랑은
변하지 않을 거야.

우주에서 제일 사랑스러운 냥냥이를 위해서
나의 모든 사랑을 남김없이 너에게 줄게.

싸 랑 해 ♡~쪽

둘이 싸웠을 때 누가 먼저 푸는 편이야?

몬이가 항상 다정하게 먼저 안아 줌 ㅎㅎ

사랑꾼~! 그럼 서로를 부르는 애칭 있어?

얼루기~ 모니~!

나는 요즘 냥이를 빵댕이라고 불러~

냥냥아! 탱탱하고 탄력 있는
몸매 유지 비결 알려 줄 수 있어?

뜨끈한 물에 엉덩이 담그고
자기 전 달콤한 바디로션을 듬뿍 발라 줘.

꾸준히 하면 매끈 말랑이가 될 수 있다고!

2장

좋은 날도,
슬픈 날도
언제나 함께해

항상 좋은 기억으로
남을 수 있게 해 줄게

우리의 작은 일상들이 영원하길 바라

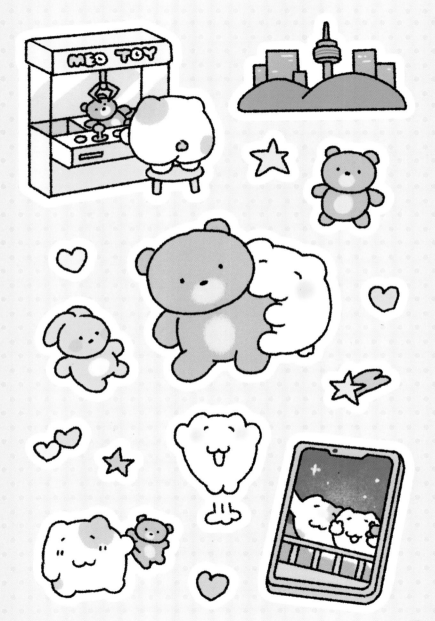

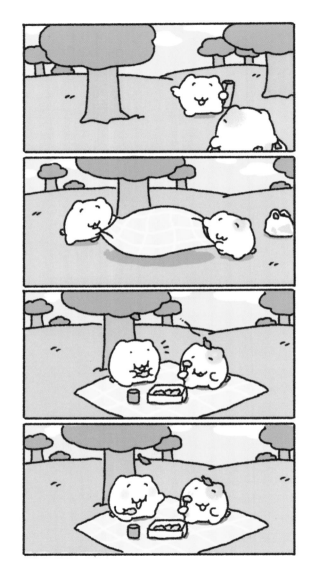

너와 보내는 모든 시간이 행복해

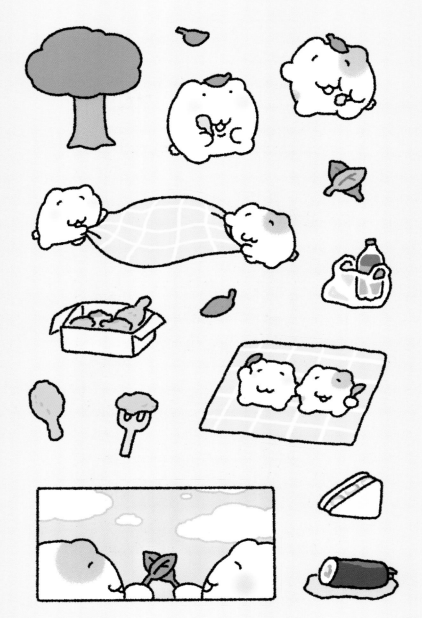

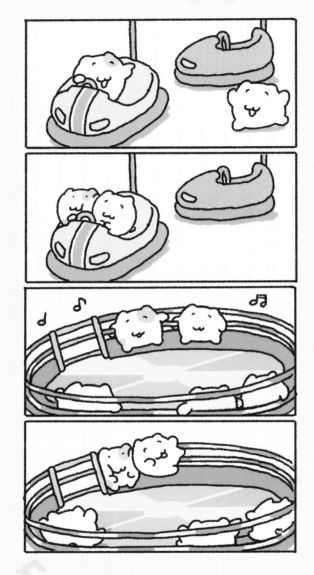

웃음이 가득한 추억을 만들자

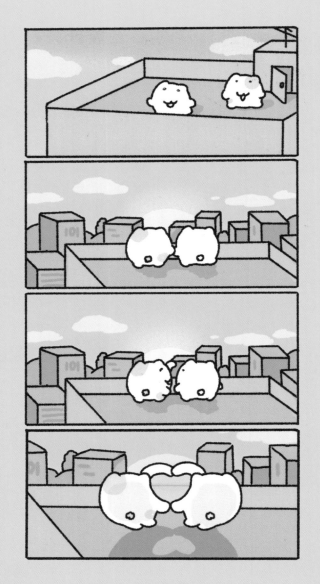

우리 내일도 함께 놀자

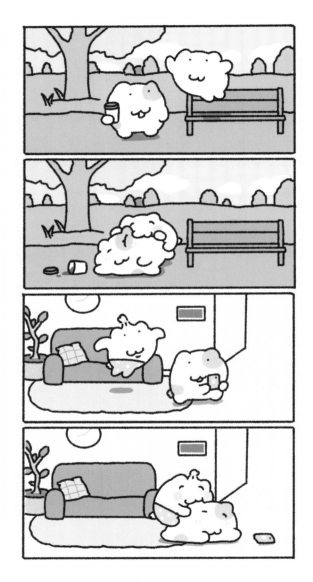

늘 처음과 같은 마음으로 안아 줘

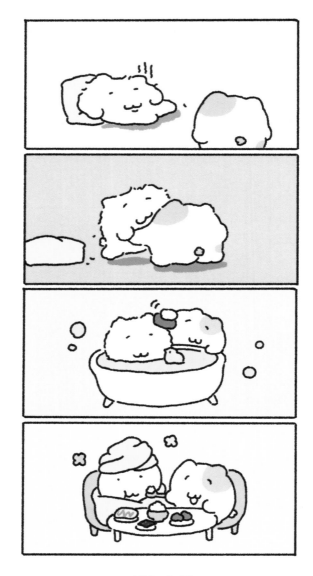

네가 평온했음 좋겠어

추-욱

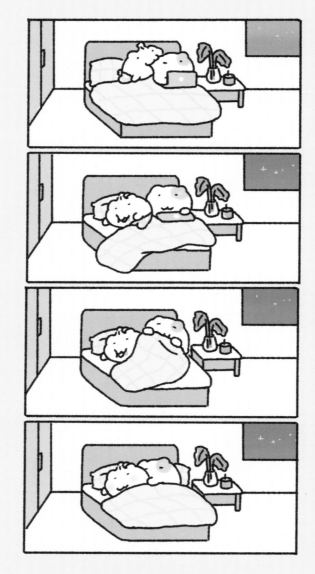

너는 좋은 꿈만 꿨음 해

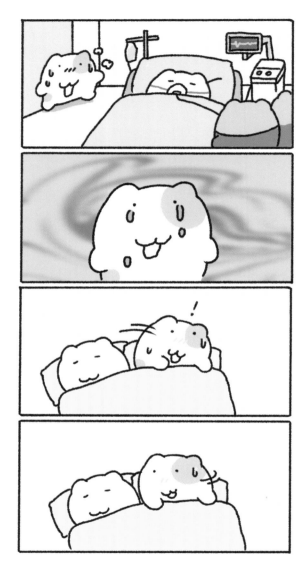

아무 걱정 하지 마, 모두 괜찮을 거야

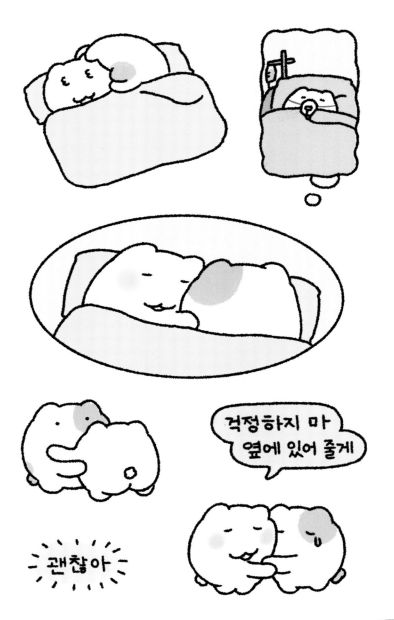

걱정하지 마
옆에 있어 줄게

괜찮아

사랑스러운 몬이에게

몬이야~ 오늘도 나에게 따듯한 하루를
선물해 줘서 고마워 히히
매일 아침 잘 잤는지, 밥은 잘 챙겨 먹는지
물어봐 주는 네 덕에 맘이 가득차 ♡
내 방귀소리도 평생 귀엽게 봐줘!!
나도 몬이에게 사랑을 많이 많이 줄게
우리가 만든 기억들은 예쁜 꽃이 될 거야
이 순간을 깊이 사랑하자
앞으로의 우리를 응원해 나는 너를 언제나 믿어

보고 싶어! 낼 맛난 거 먹자

　　　　　　　- 냥냥이가 -

서로 가장 귀엽다고 생각하는 순간은?

푹 자고 막 일어났을 때!!!

빵빵하고 왕 귀여움.

냥냥이는 늘 귀여워.....쿵쿵ㅎ

각자 비밀이 있다면? 하나씩 알려 줘!

사실..나는 냥냥이한테 방구를 안 터서...
ㅎㅎ 몰래 화장실에 가서 뀌어..ㅎ

ㅋㅋㅋㅎㅎ 난 어릴 때부터 엉덩이에
귀여운 점이 있다. ㅋㅋ쿄쿄ㅎ

매일이 특별해지는
소중한 하루

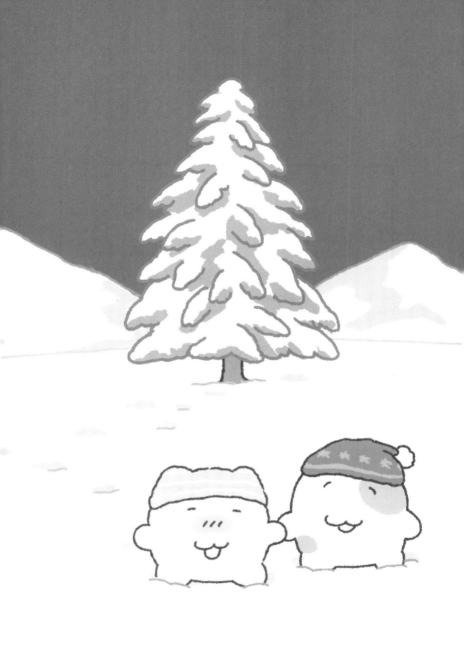

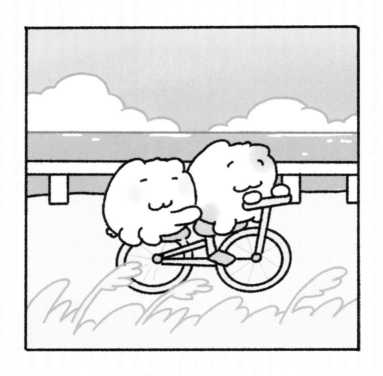

햇살처럼 따스한
너로 가득 찬 하루가 좋아

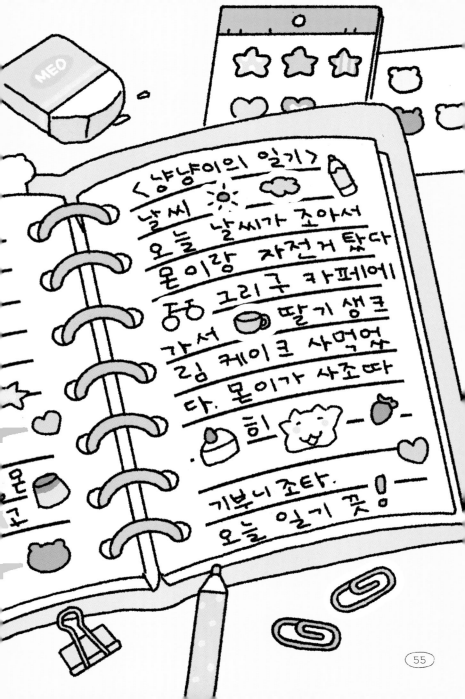

〈냥냥이의 일기〉

날씨 ☀️ ☁️ ✏️

오늘 날씨가 조아서 몽이랑 자전거 탔다 그리구 카페에 가서 딸기 생크림 케이크 사먹엇다. 몽이가 사조따.

기부니 조타. 오늘 일기 끗!

내 옆에 꼬옥 붙어 있어

오늘도 나와 함께해 줘서 고마워

무슨 일이 있어도 지켜 줄게!

냥냥이♡몬이

어디든 상관없어, 나는 너의 껌딱지인걸

우리의 소중한 일상들을
프레임 안에 가득 채울 거야

네 옆자리는 내 거야

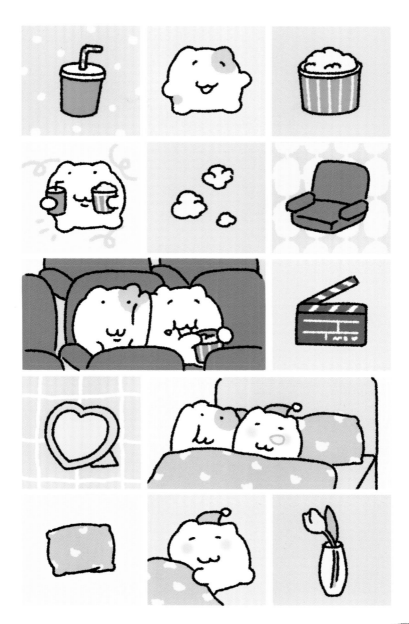

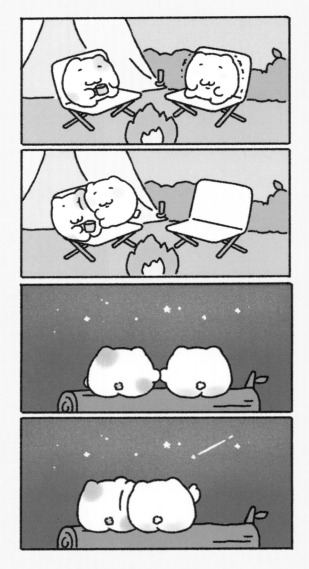

네 마음처럼 따뜻한 온기를 나누어 줘

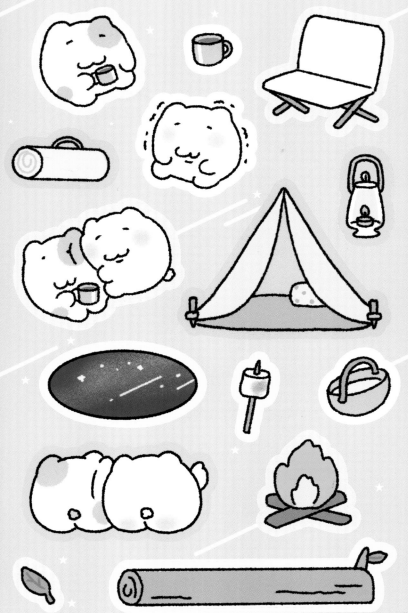

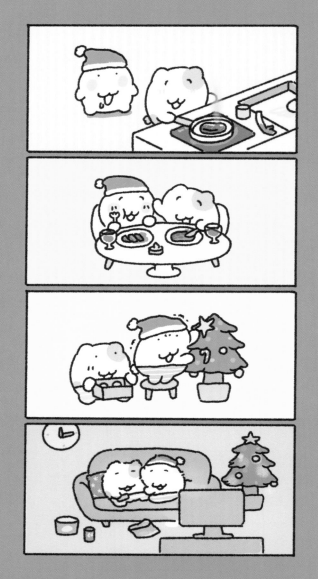

내년에도 함께하자, 우리

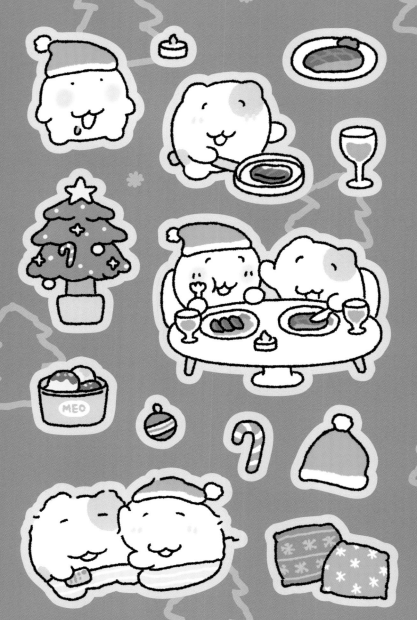

빵댕이 일어났어? 잘 잤어?

응, 나 꿈 꿨는데 몬이가 나왔어
나 빼고 혼자 치킨 시켜 먹더라

헛,,,!ㅋㅋㅋ

나는 냥냥이랑 매일 맛있는 거
같이 먹잖아! 역시 꿈은 반대야~

몬이가 혼자 한 마리 다 먹었어
삐졌으니까 말 걸지 마!

ㅎㅎㅎㅎ그럼 오늘 내가 치킨 사 줄게!

.............

프라이드 양념 반반 한 마리로ㅎ

73

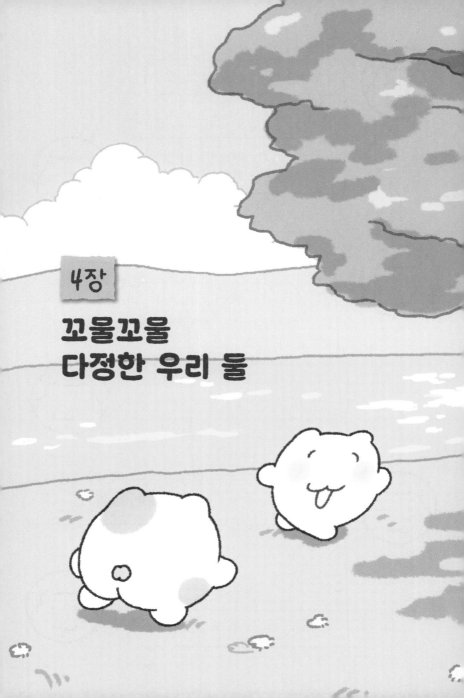

4장

꼬물꼬물
다정한 우리 둘

내 마음을 모두 너에게 줄게,
매일 내 곁에 있어 줘

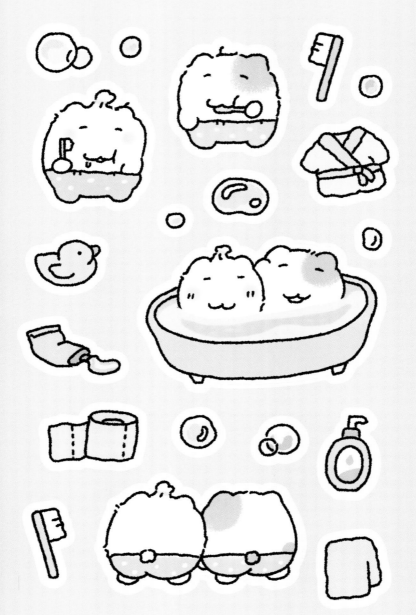

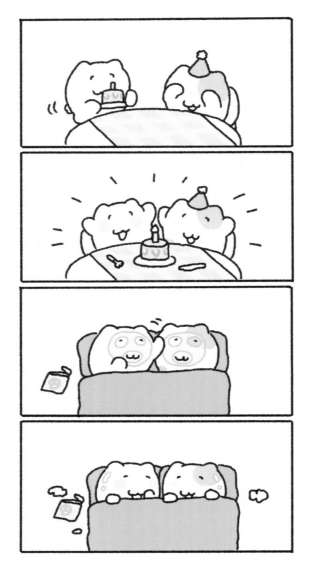

너를 사랑함에서 비롯되는 것들이 좋아

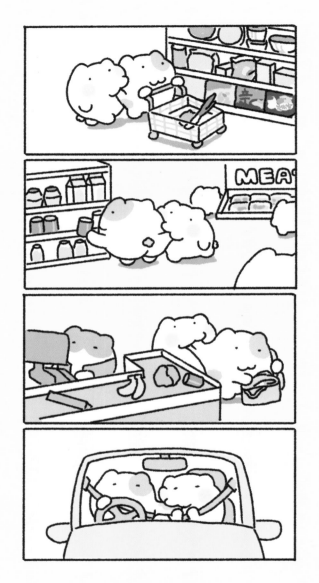

너 없이 난 안 돼, 알지?

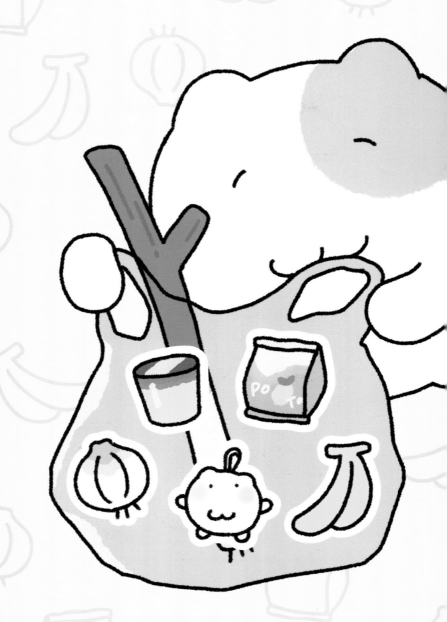

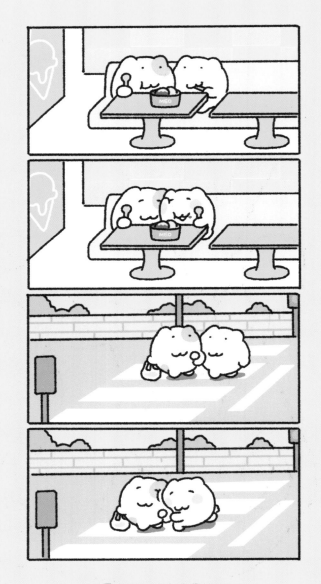

너를 보면 그냥 웃음이 나

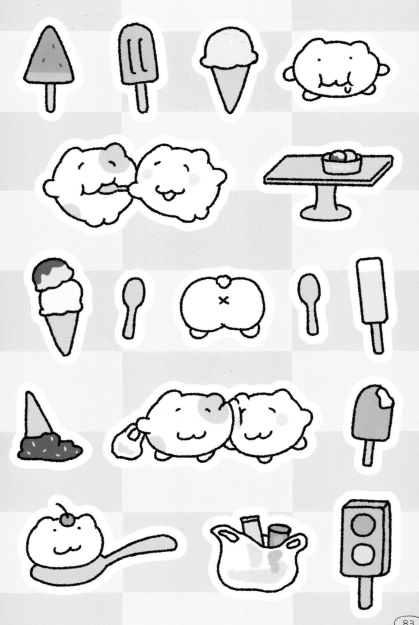

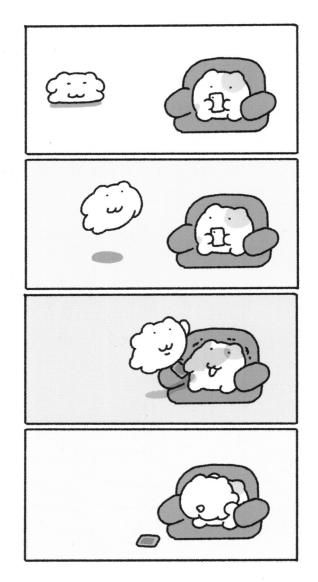

내 모든 걸 받아 줘!

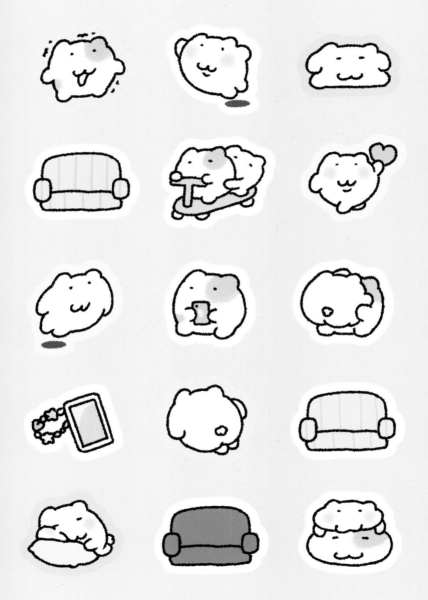

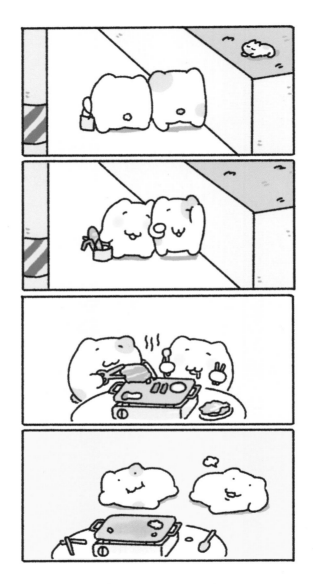

네가 있어야 내 하루가 완성돼!

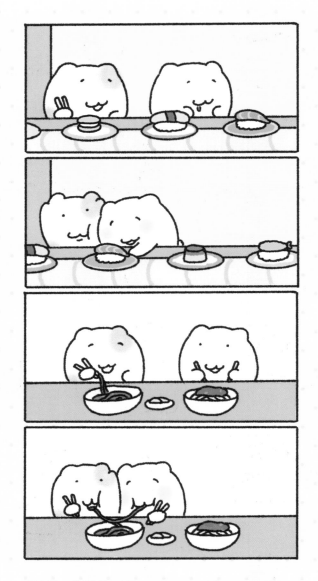

맛있는 음식을 먹을 땐 네가 제일 먼저 떠올라

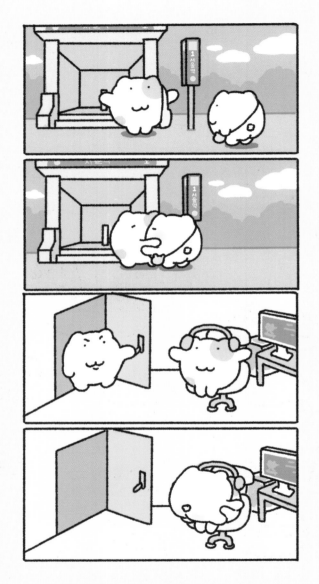

네 품 안에서 비로소 사랑을 이해하게 돼

오늘도 서로를 믿으며,
변치 않을 마음으로 곁에 머물자

냥몬이는 오늘 뭐 입지?

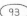

작가의 말

사랑하는 이와 나누는 하루를 담았습니다.

너무 뜨겁지 않은 따스한 온도의 행복이

전달되었으면 하는 바람입니다.

좋은 기억과 감정들은

이 자리에 그대로 머물러 있을 거예요.

언제든 편하게 다시 찾아 주세요.

가득 찬 마음을 담아, 냥냥몬 작가 드림.

우리, 지금처럼 계속 행복하자

냥냥몬스터즈

"내가 뭘 좋아하지? 뭘 하면서 살고 싶지?" 그 질문의 끝에서 발견한 답이 바로 그림을 그리는 일이었습니다. 내가 좋아하는 일, 그리고 사람들에게 작은 행복을 전할 수 있는 일. 그 마음이 모여 '냥냥몬스터즈'가 탄생했습니다. 앞으로도 꾸준히 무해한 마음을 그려 나가고 싶습니다.

인스타그램 @meo_monsters

일상에 무해한 행복을 드려요

쫀득쫀득 말랑말랑
냥냥몬 스티커북

1판 1쇄 인쇄 2025년 3월 26일
1판 1쇄 발행 2025년 4월 9일

지은이 냥냥몬스터즈
펴낸이 고병욱

기획편집2실장 김순란 **책임편집** 조상희 **기획편집** 권민성 김지수
마케팅 황혜리 복다은 **디자인** 공희 백은주
제작 김기창 **관리** 주동은 **총무** 노재경 송민진 서대원

펴낸곳 청림출판(주)
등록 제2023-000081호

본사 04799 서울시 성동구 아차산로17길 49 1010호 청림출판(주)
제2사옥 10881 경기도 파주시 회동길 173 청림아트스페이스
전화 02-546-4341 **팩스** 02-546-8053

홈페이지 www.chungrim.com **이메일** life@chungrim.com
인스타그램 @ch_daily_mom **블로그** blog.naver.com/chungrimlife
페이스북 www.facebook.com/chungrimlife

ⓒ 냥냥몬스터즈, 2025

ISBN 979-11-93842-30-0 13650